歐陽詢皇甫君碑

彩色放大本中國著名碑帖

孫寶文 編

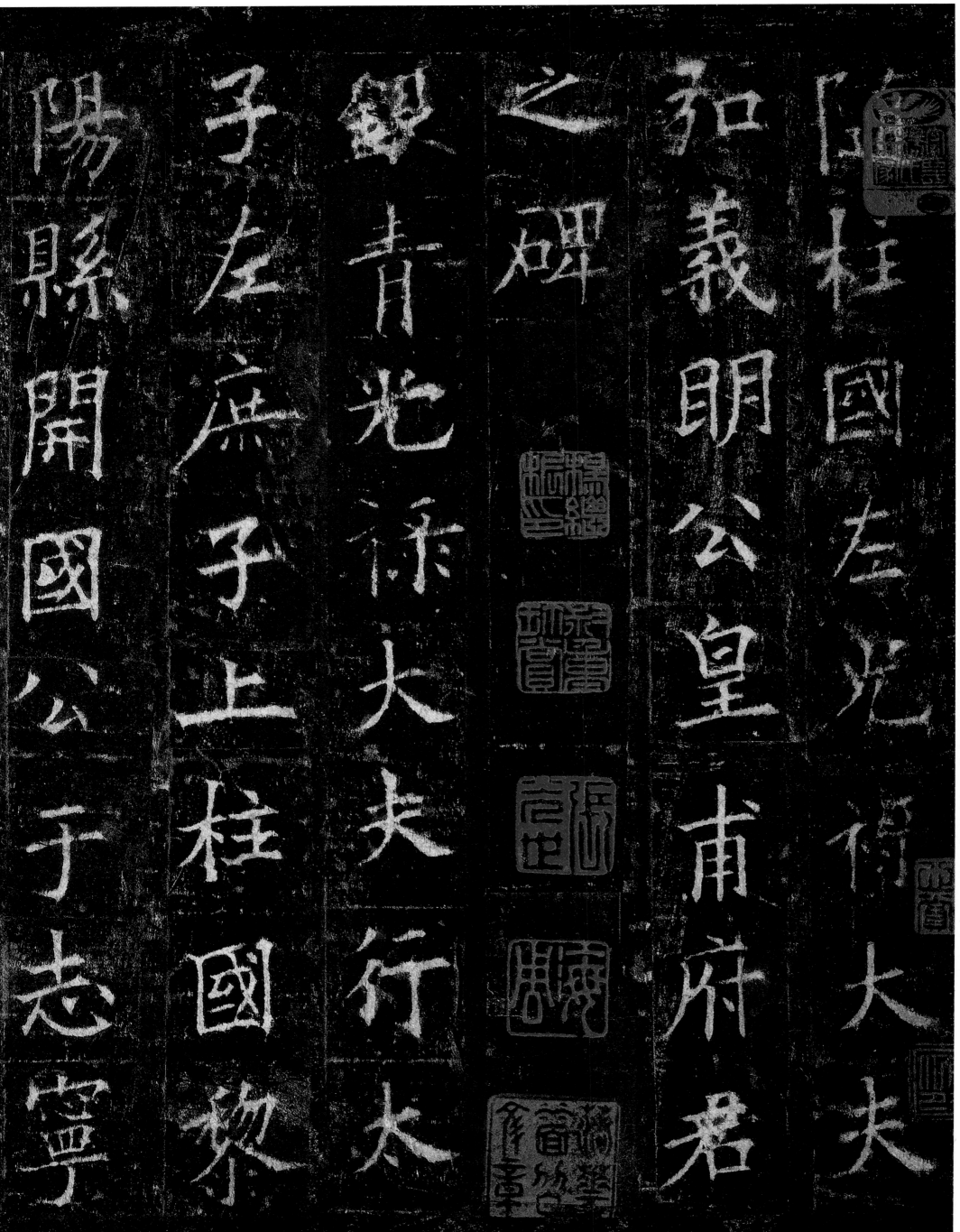

随柱國左光禄大夫弘義明公皇甫府君之碑　銀青光禄大夫行太子左庶子上柱國黎陽縣開國公于志寧

陽縣開國公于志寧

子左庶子上柱國黎

銀青光禄大夫行太

之碑

知義明公皇甫府君

柱國左光禄大夫

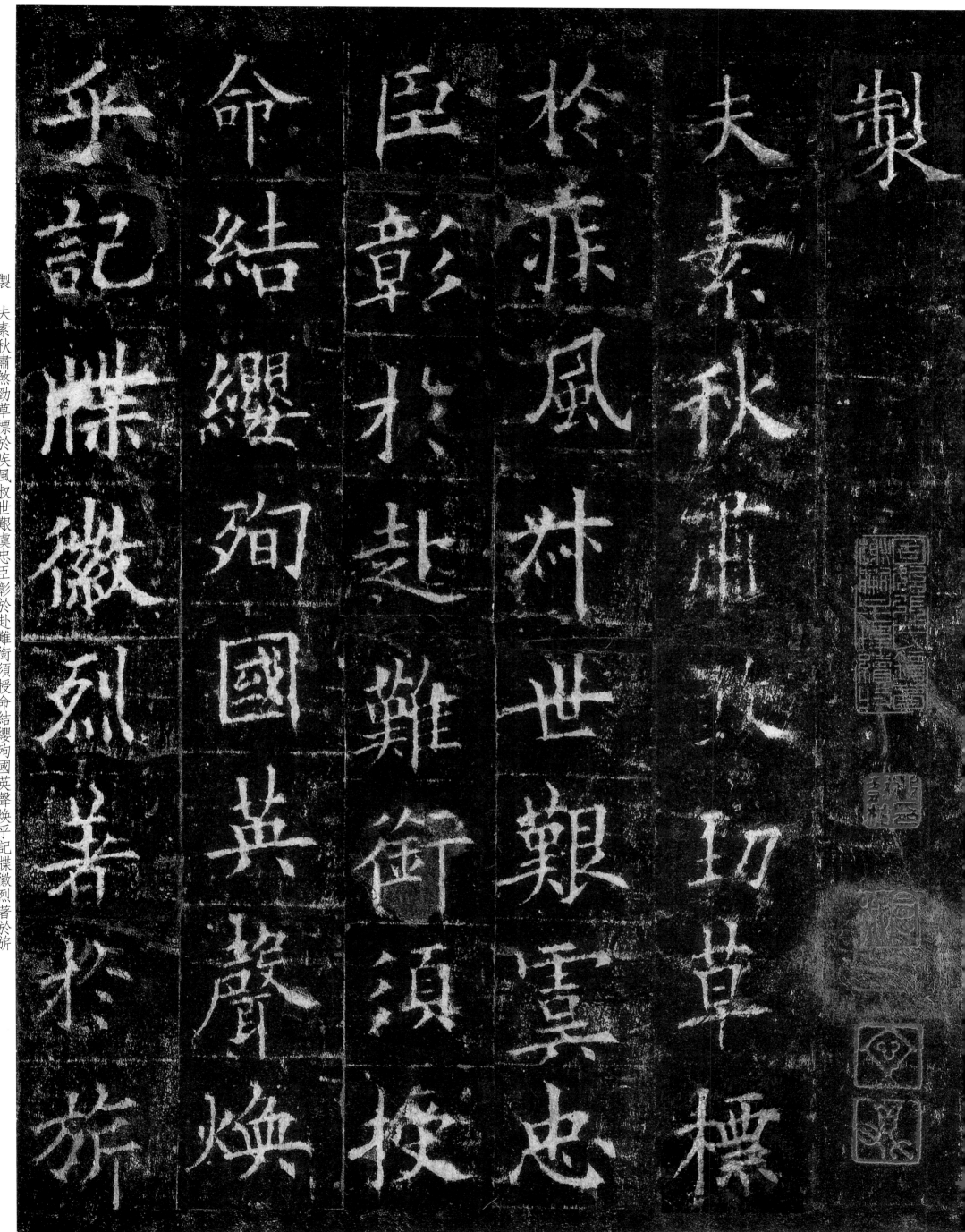

製
　夫素秋肅煞勁草標於疾風叔世艱虞忠臣彰於赴難銜須授命結纓殉國英聲煥乎記牒徽烈著於旂

製

夫素秋肅煞勁草標於疾風叔世艱虞忠臣彰於赴難銜須授命結纓殉國英聲煥乎記牒徽烈著於旂

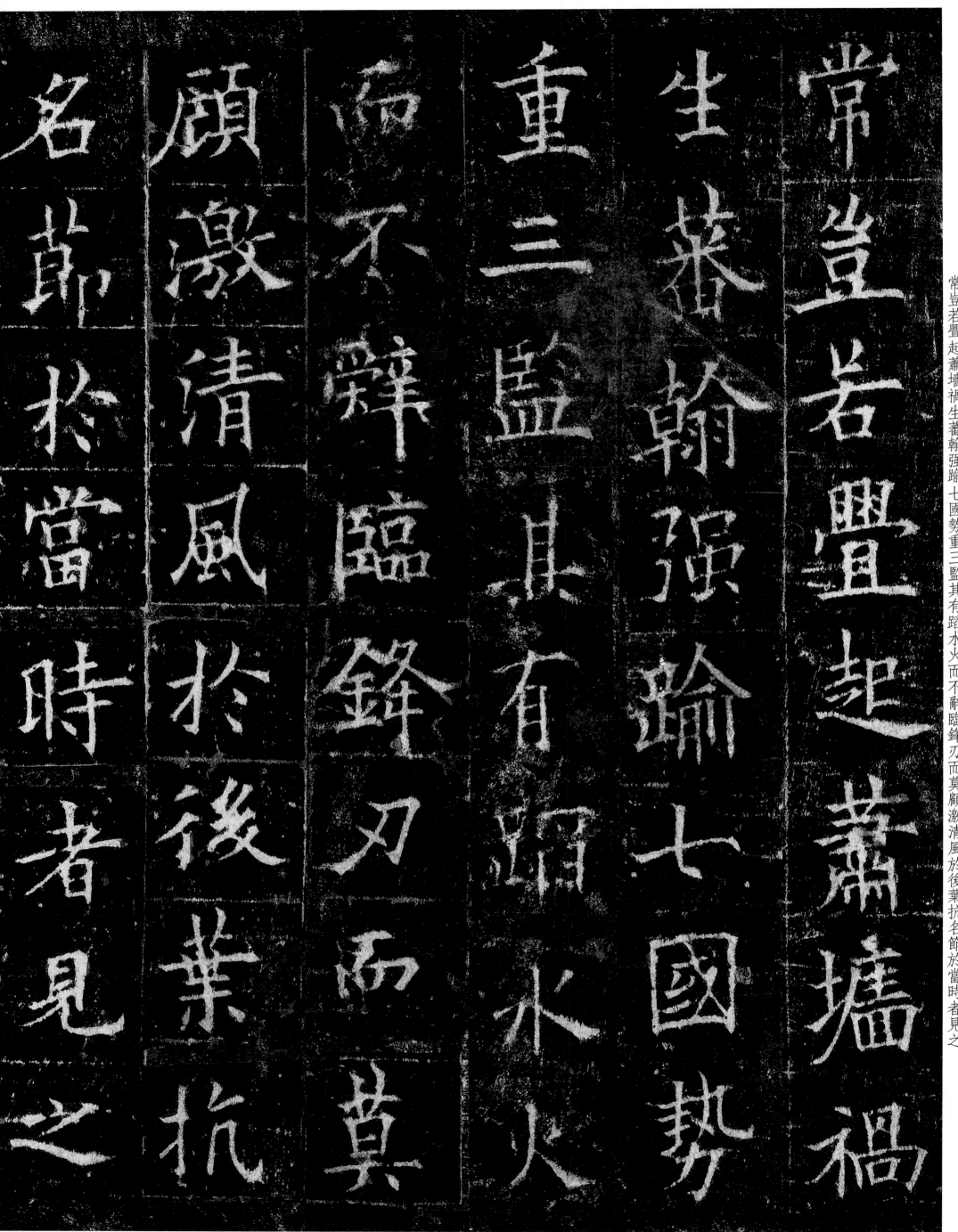

常豈若豐起蕭墻禍
生蕃翰強踰七國勢重三監其有蹈水火
而不辭臨鋒刃而莫顧激清風於後葉抗
名節於當時者見之

常豈若豐起蕭墻禍生蕃翰強踰七國勢重三監其有蹈水火而不辭臨鋒刃而莫顧激清風於後葉抗名節於當時者見之

4

弘義明公矣君諱誕字玄憲安定朝郍人也昔立効長丘樹績東郡太尉裂壞於槐里司徒胙土於畛門是以車服旌其器能

弘義明公矣君諱誕
字玄憲安定朝郍人
也昔立効長丘樹績
東郡太尉裂壞於
司徒胙土於而門
是以車服徑其器能

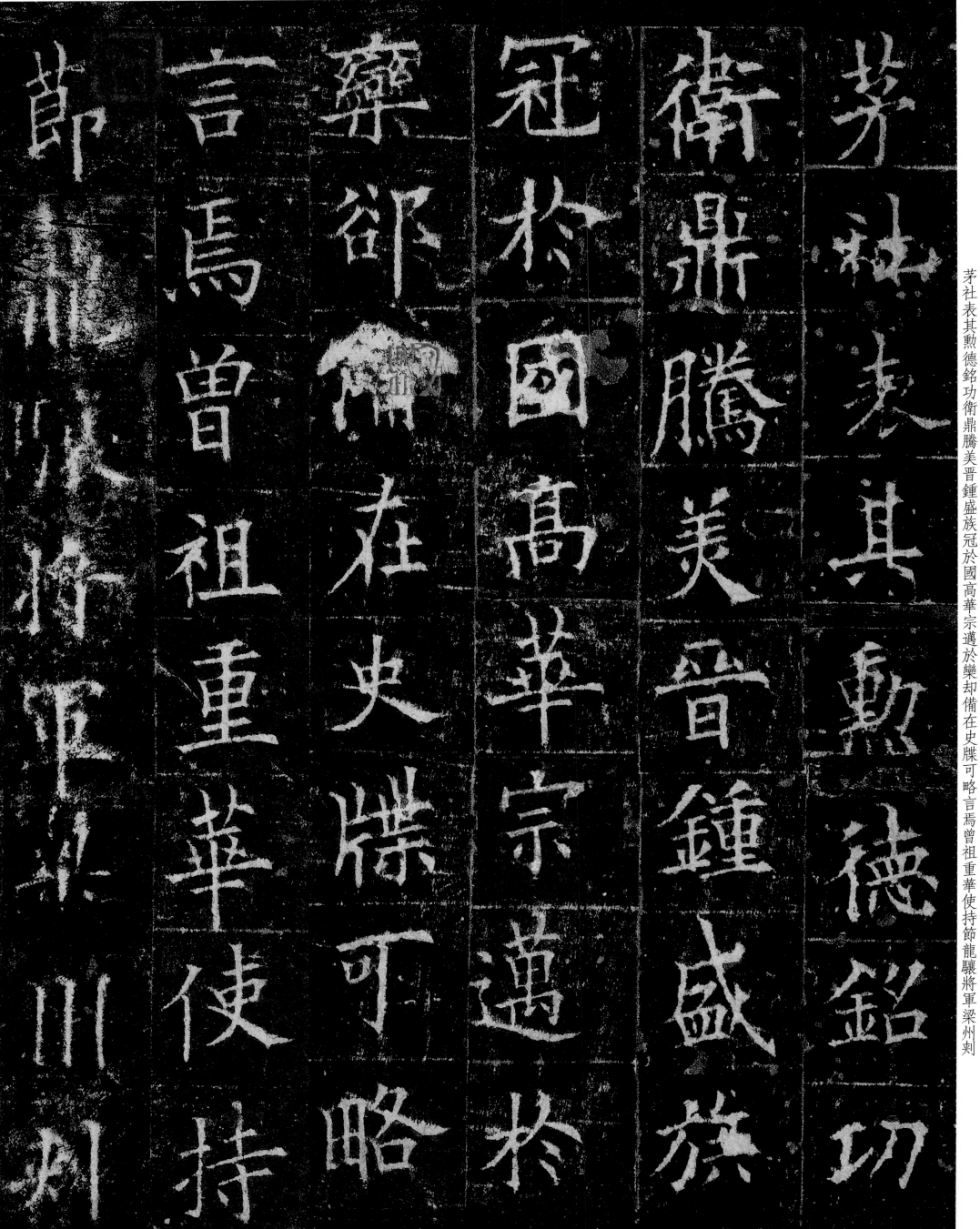

茅社表其勳德銘功衛鼎騰美晉鍾盛族冠於國高華宗邁於巒却備在史牒可略言焉曾祖重華使持節龍驤將軍梁州刺

史潤木暉山方重價
趙璧媚川照闕曜
奇采於隨珠祖和雅
州贊治贈使持節散
騎常侍車騎大將軍
儀同三司膠涇二州

史潤木暉山方重價於趙璧媚川照闕曜奇采於隨珠祖和雍州贊治贈使持節散騎常侍車騎大將軍儀同三司膠涇二州

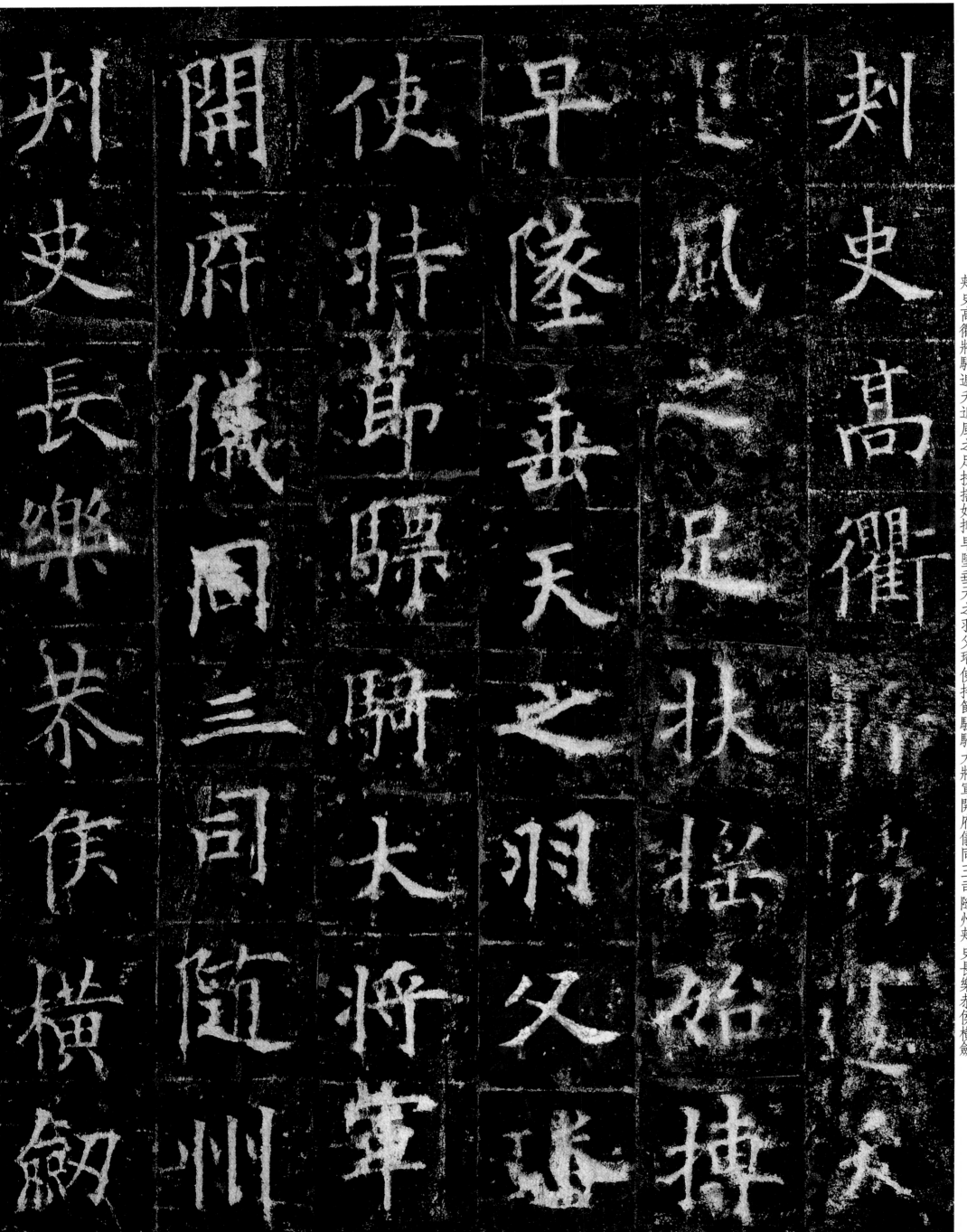

刺史高衢將騁邊天追風之足扶搖始摶早墜垂天之羽父璠使持節驃騎大將軍開府儀同三司隨州刺史長樂恭侯橫劍

8

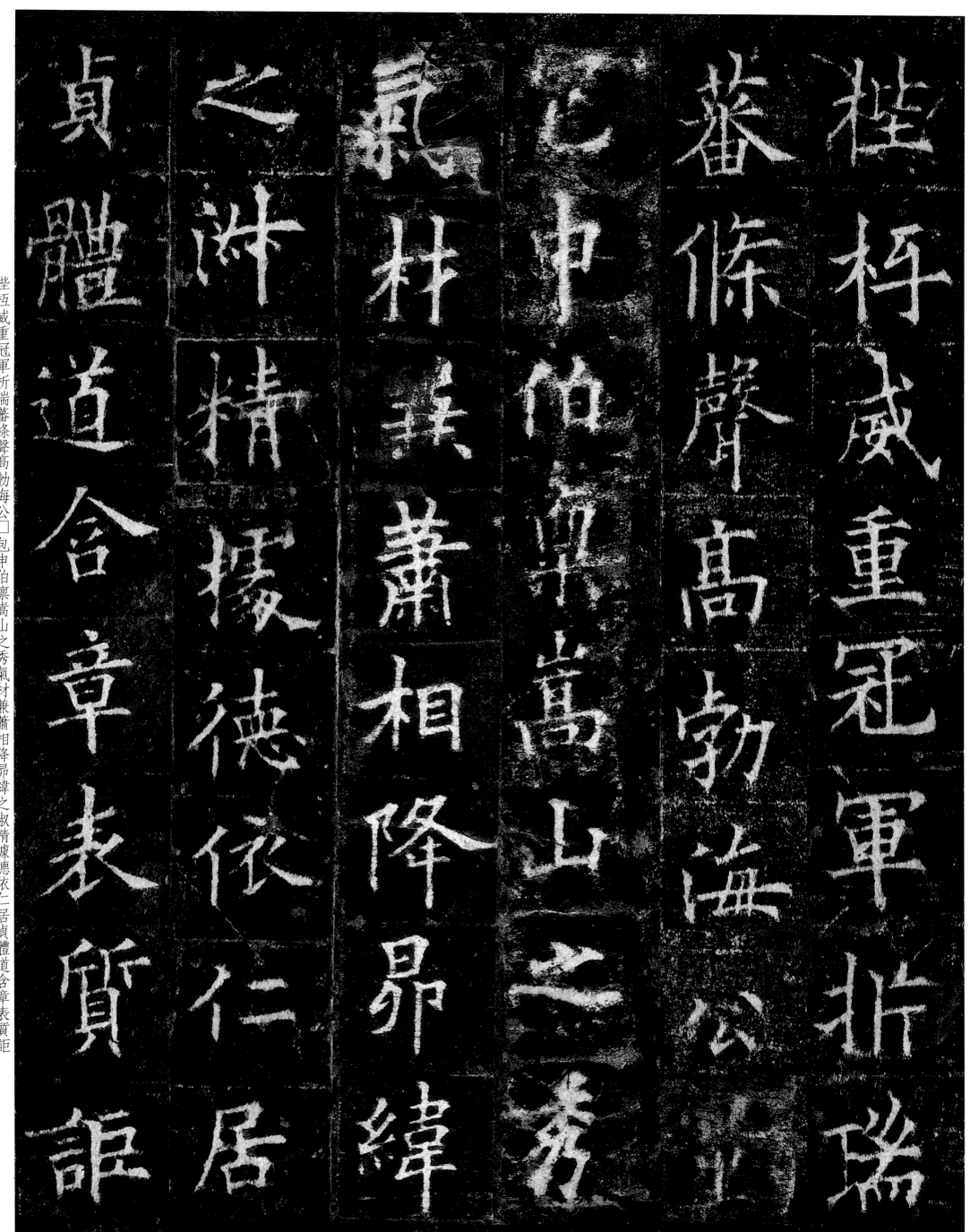

楷栝威重冠軍析瑞

蕃條聲高勃海公

宅中伯稟嵩山之秀

飛材兼蕭相降昂緯

之沖精據德依仁居

貞體道含章表質詎

楷栝威重冠軍析瑞蕃條聲高勃海公□包申伯稟嵩山之秀氣材兼蕭相降昂緯之淑精據德依仁居貞體道含章表質詎

9

待變於朱藍恭孝爲基寧取訓於橋梓鋒剚犀象百練挺於昆吾翼掩駕鴻九萬奮於溟海博韜骨產文瞻卿雲孝窮溫清之

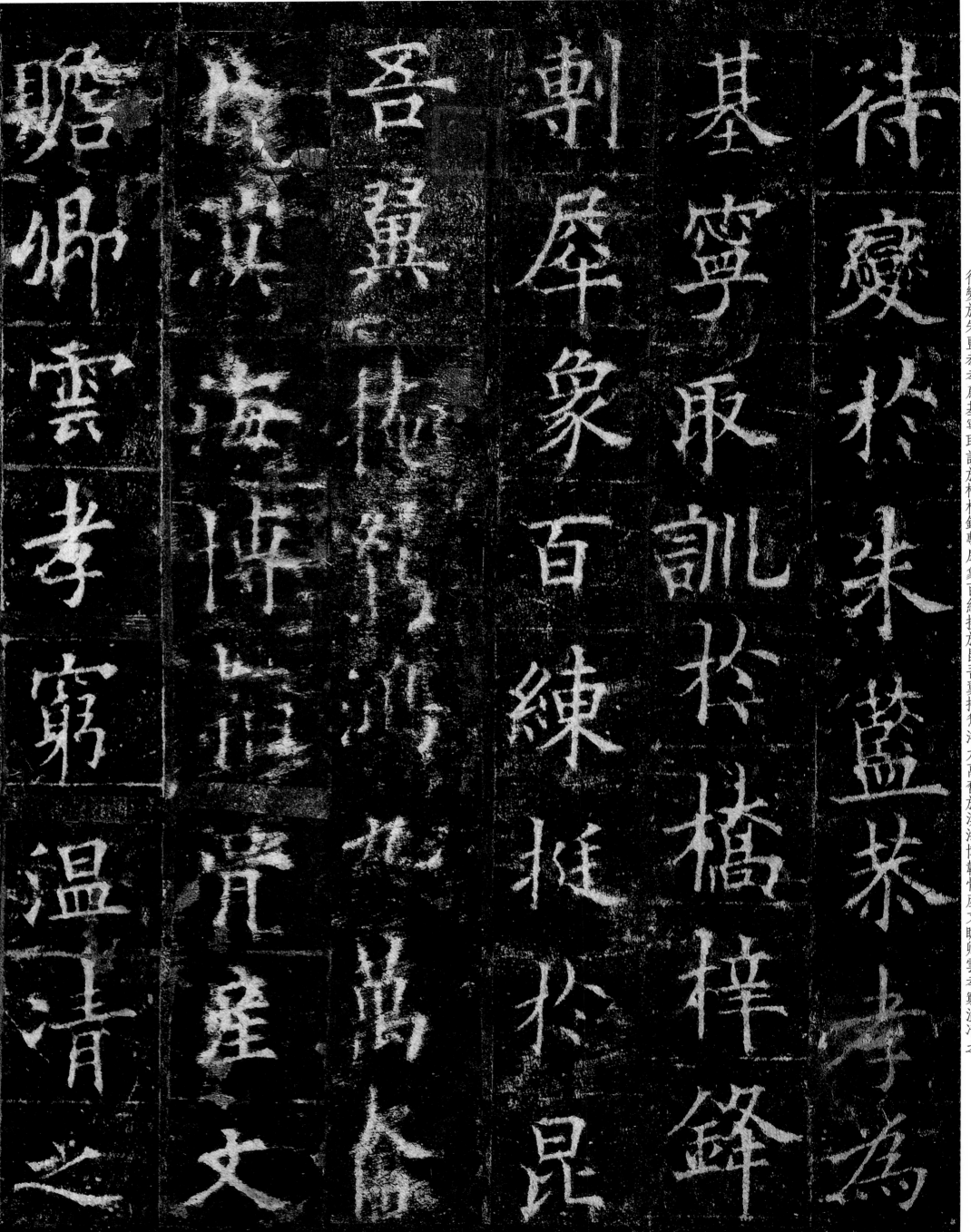

方忠盡匡救之道同何充之器局被重晉君類荀攸之宏畾見知魏主斯故包羅衆藝囊括群英者也起家除周畢王府長史

方忠盡匡救之道同
何充之器局被重晉
君類荀攸之宏畾見
知魏主斯故包羅衆
藝囊括群英者也起
家除周畢王府長史

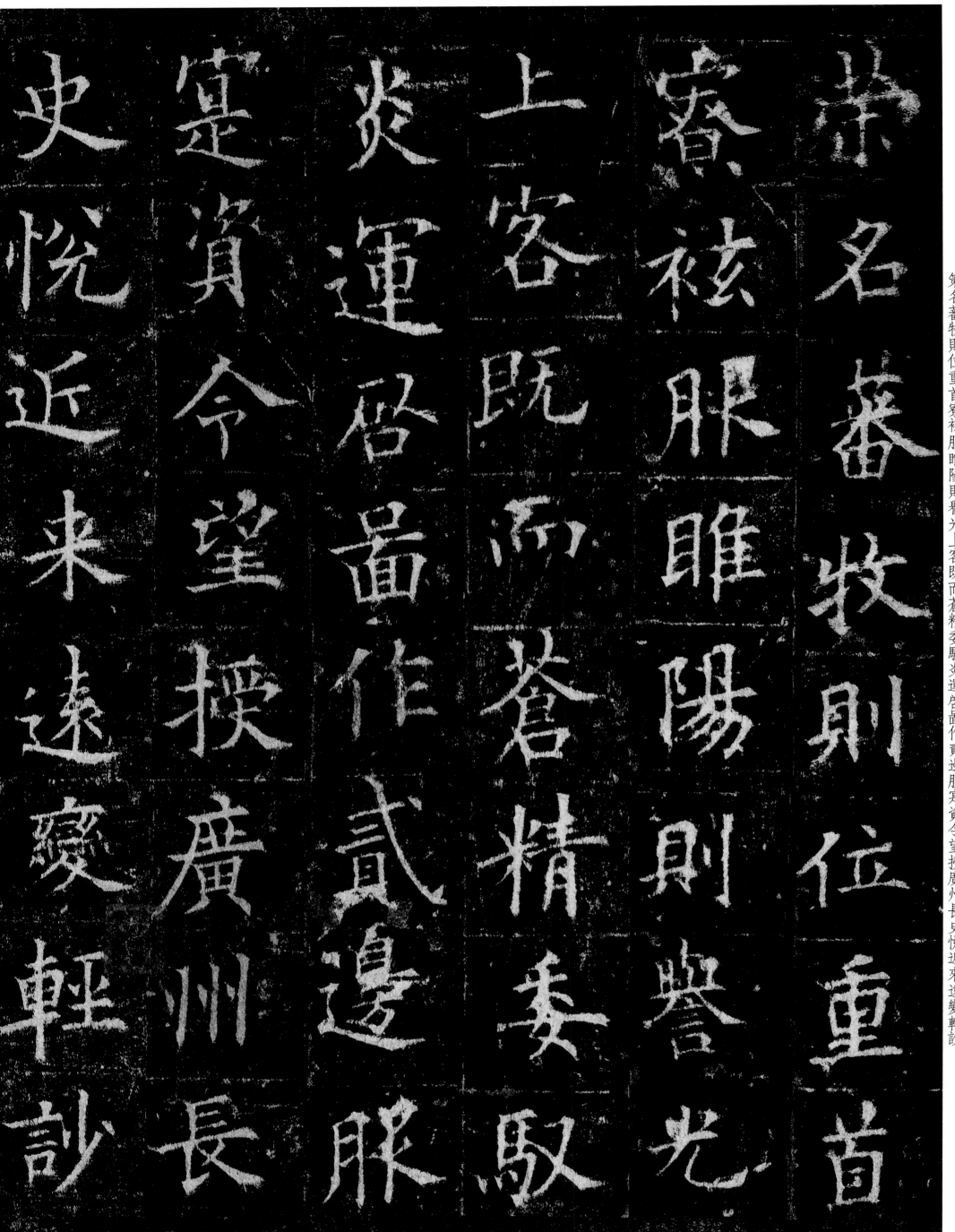

策名蕃牧則位重首寮袨服睢陽則譽光上客既而蒼精委馭炎運啟晶作貳邊服寔資令望授廣州長史悅近來遠變輕詆

史　寔　炎　上　寮　崇
悅　資　運　客　袨　名
近　令　啟　既　服　蕃
來　望　晶　而　睢　牧
遠　授　作　蒼　陽　則
變　廣　貳　精　則　位
輕　州　邊　委　譽　重
詆　長　服　馭　光　首

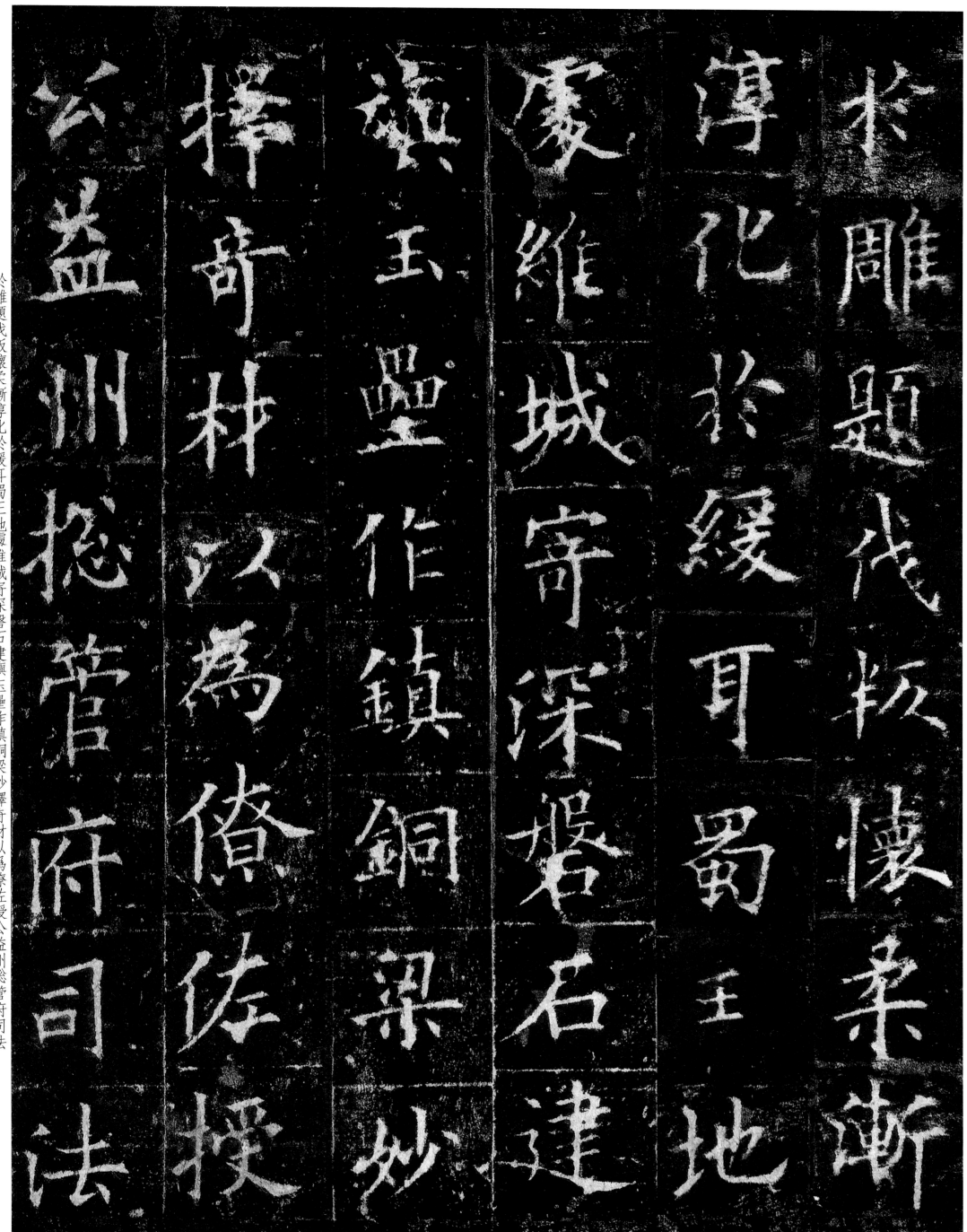

於雕題伐叛懷柔漸淳化於緩耳蜀王地處維城寄深磐石建旗玉壘作鎮銅梁妙擇奇材以爲僚佐授公益州揔管府司法

昔梁孝開國首辟鄒
陽燕昭建邦肇徵郭
隗故得馳令問於碣
館播芳猷於平臺以
古方今從此一也尋
除尚書比部侍郎轉

昔梁孝開國首辟鄒陽燕昭建邦肇徵郭隗故得馳令問於碣館播芳猷於平臺以古方今彼此一也尋除尚書比部侍郎轉

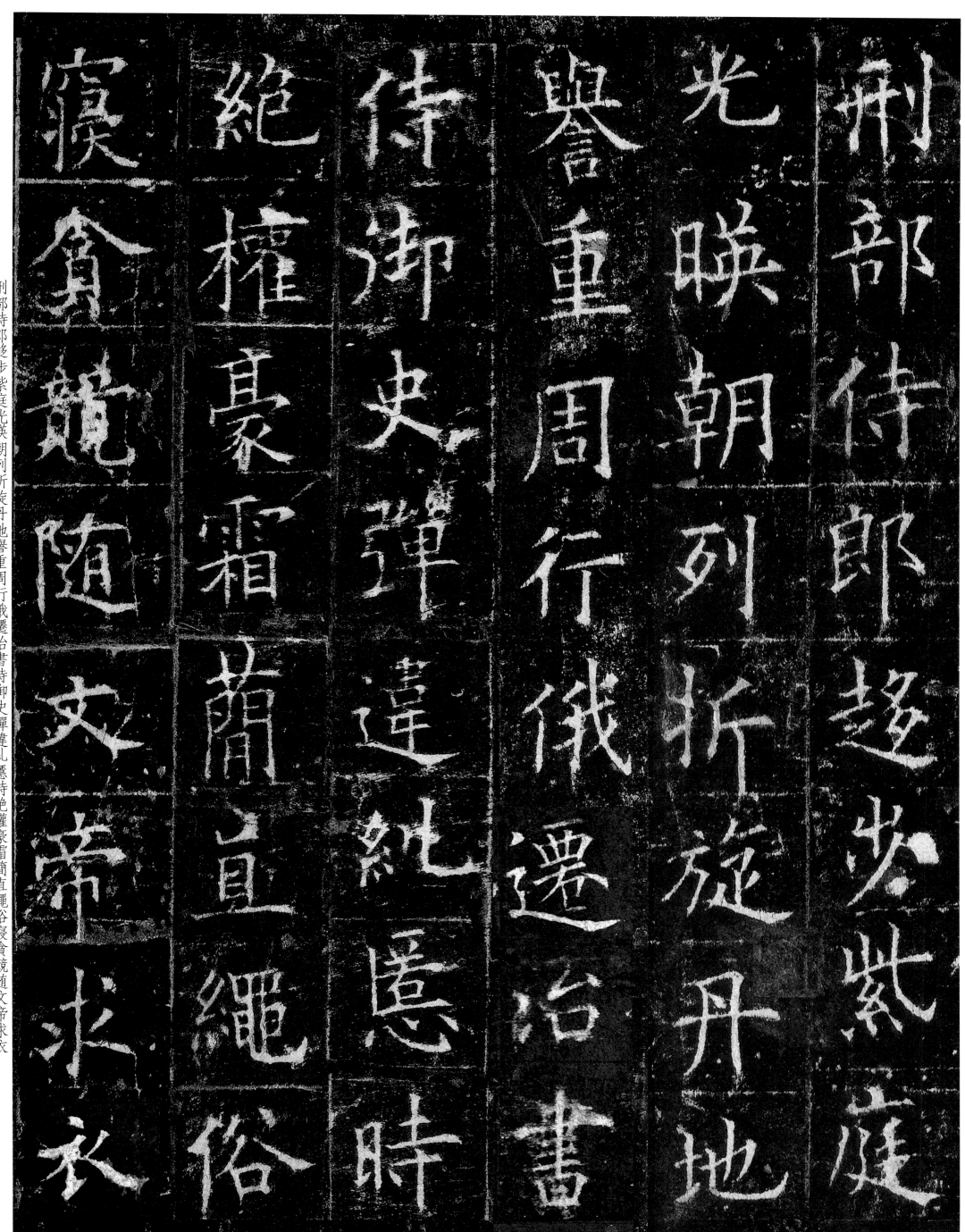

刑部侍郎趙步紫庭光暎朝列折旋丹地譽重周行俄遷治書侍御史彈違紀愆時絕權豪霜簡直繩俗寢貪競隨文帝求衣

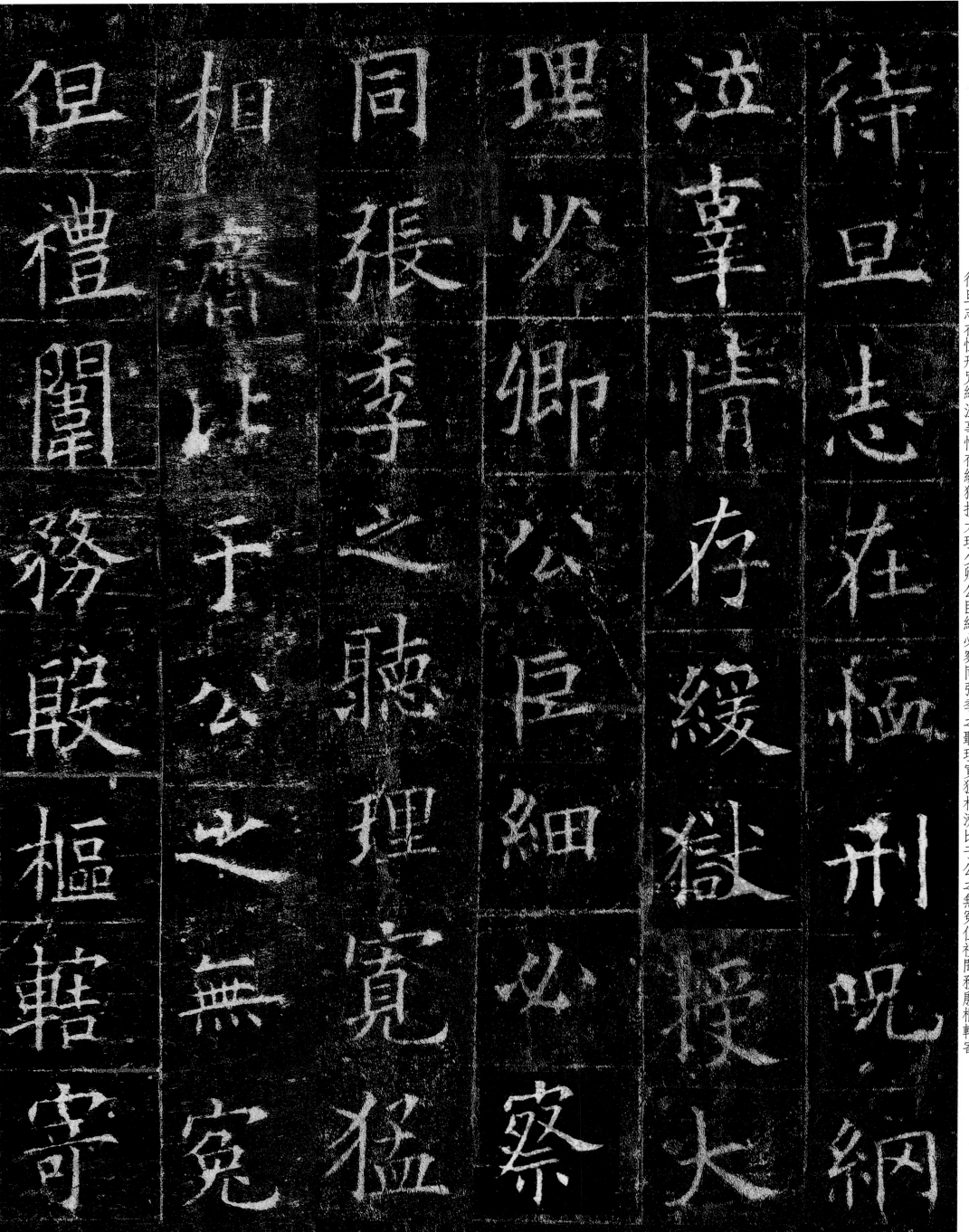

待旦志在恤刑咒綱泣辜情存緩獄授大理少卿公巨細必察同張季之聽理寬猛相濟比于公之無冤但禮闈務殷樞轄寄

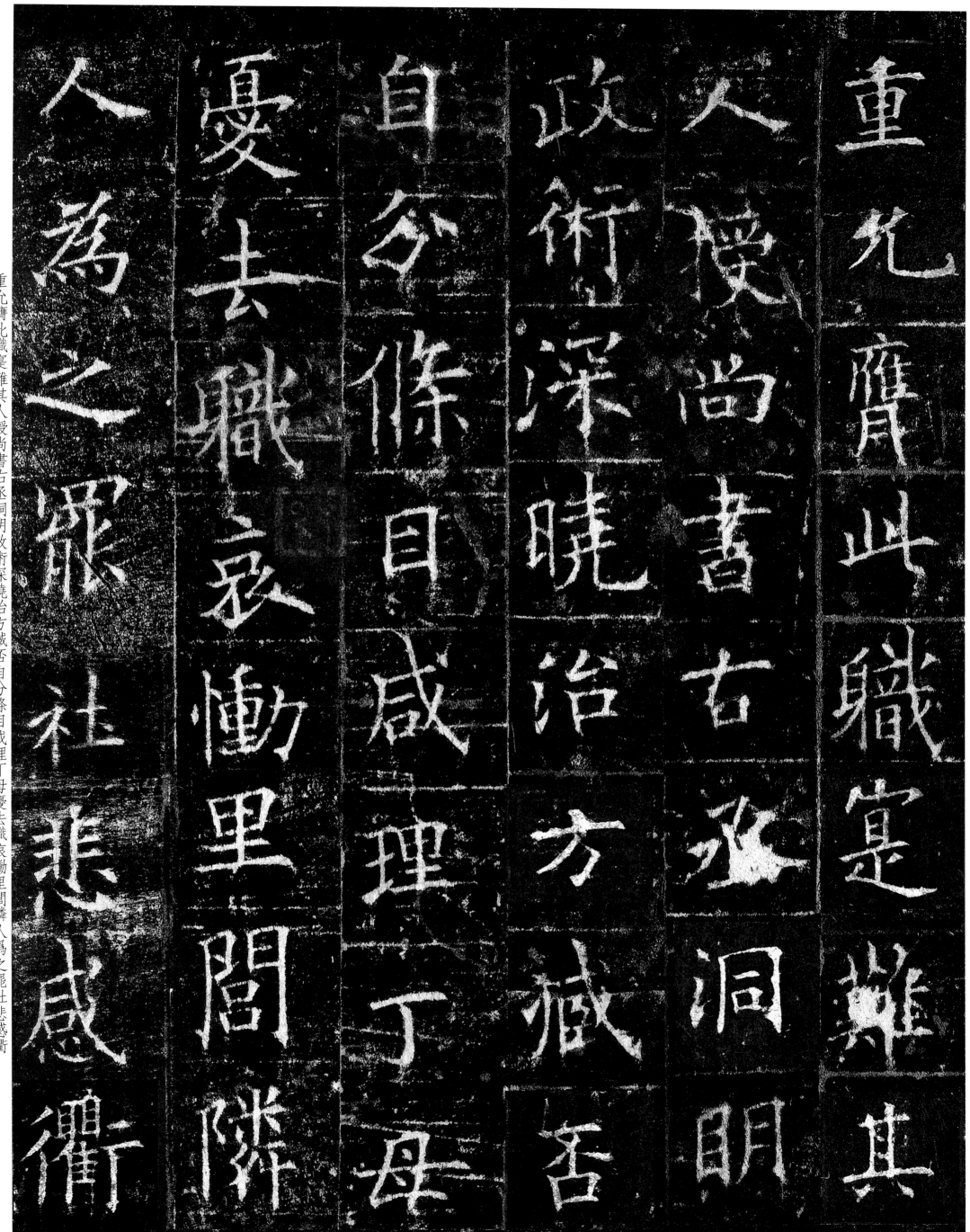

重允膺此職寔難其人授尚書右丞洞明政術深曉治方臧否自分條目咸理丁母憂去職哀慟里閭隣人爲之罷社悲感衢

時山東之地俗阜民　詔奪情復其舊任于　之至性何以加焉　則貫徹幽顯雖高　德則師範彝倫精誠　路行客以之輓歌孝

澆雖預編民未行聲教詔公持節爲河北河南道安撫大使仍賜米五百石絹五百匹公軺軒布政美冠皇華之篇攤節觀風

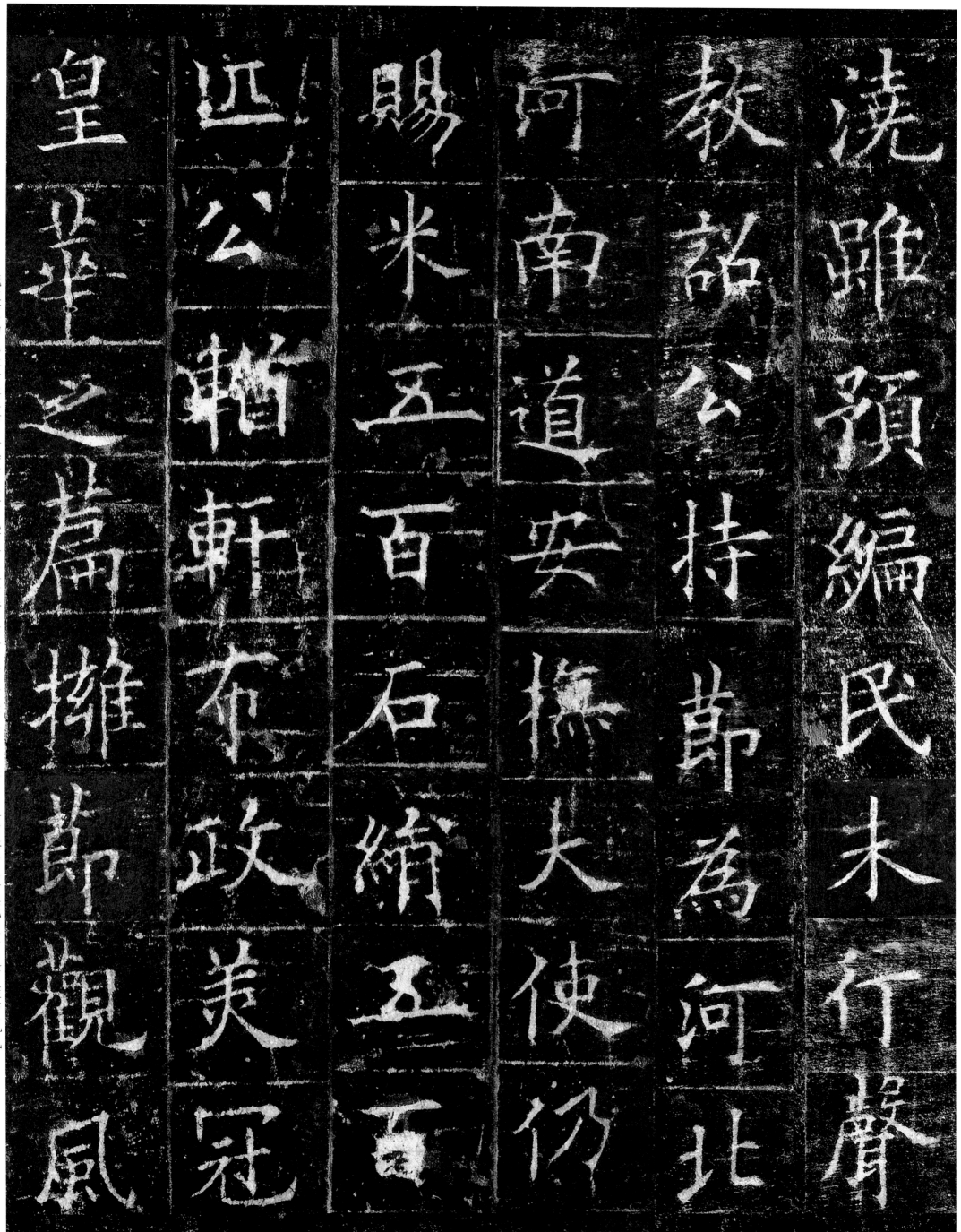

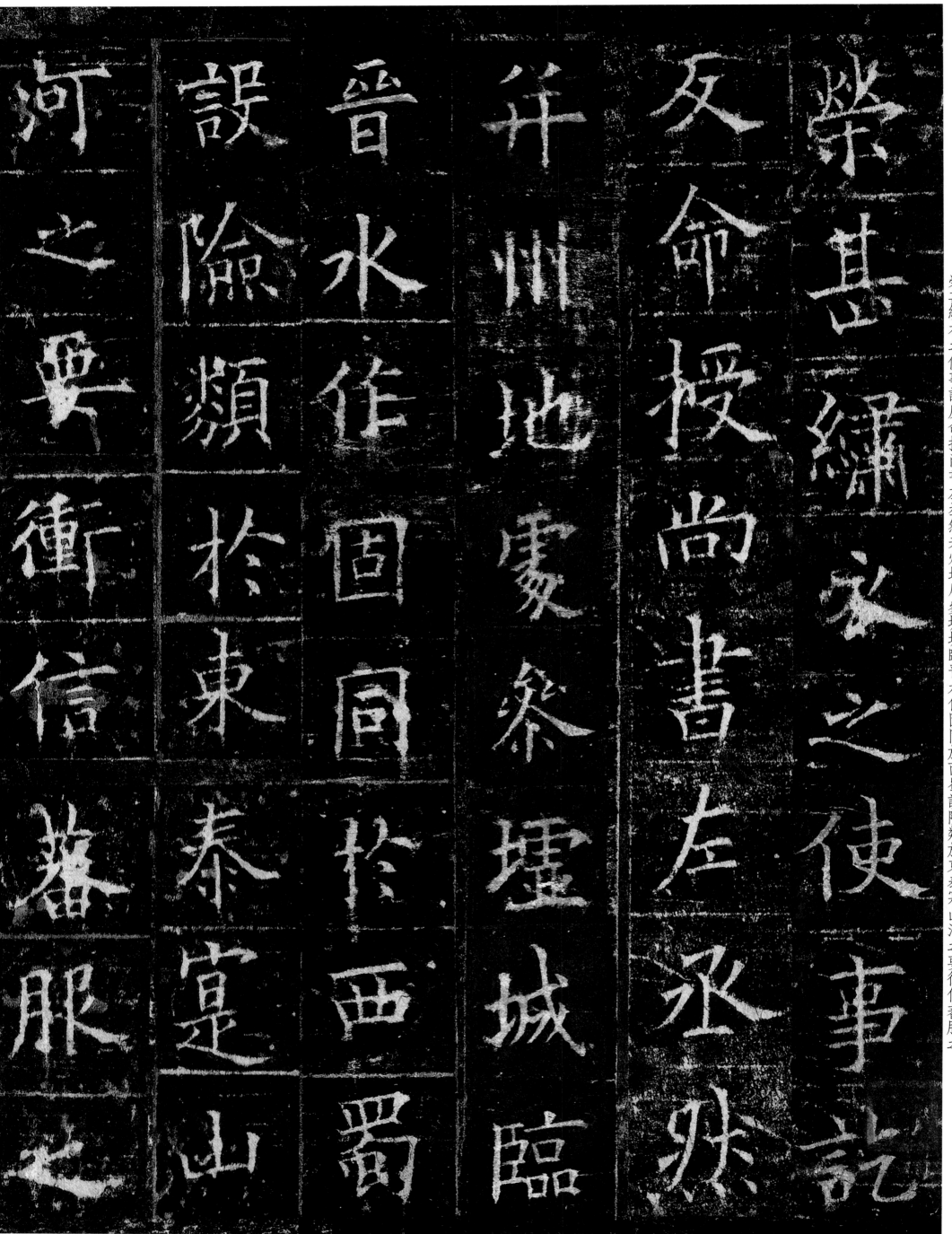

榮甚繡衣之使事記反命授尚書左丞然并州地處參墟城臨晉水作固同於西蜀設險類於東泰岱山河之要衝信蕃服之

鑾蹕莫反楊諒率太

威屬文帝劔璽空留

公贊務大邦聲名藉

甚精民感化點吏畏

府司馬加儀同三司

襟帶授公并州揔管

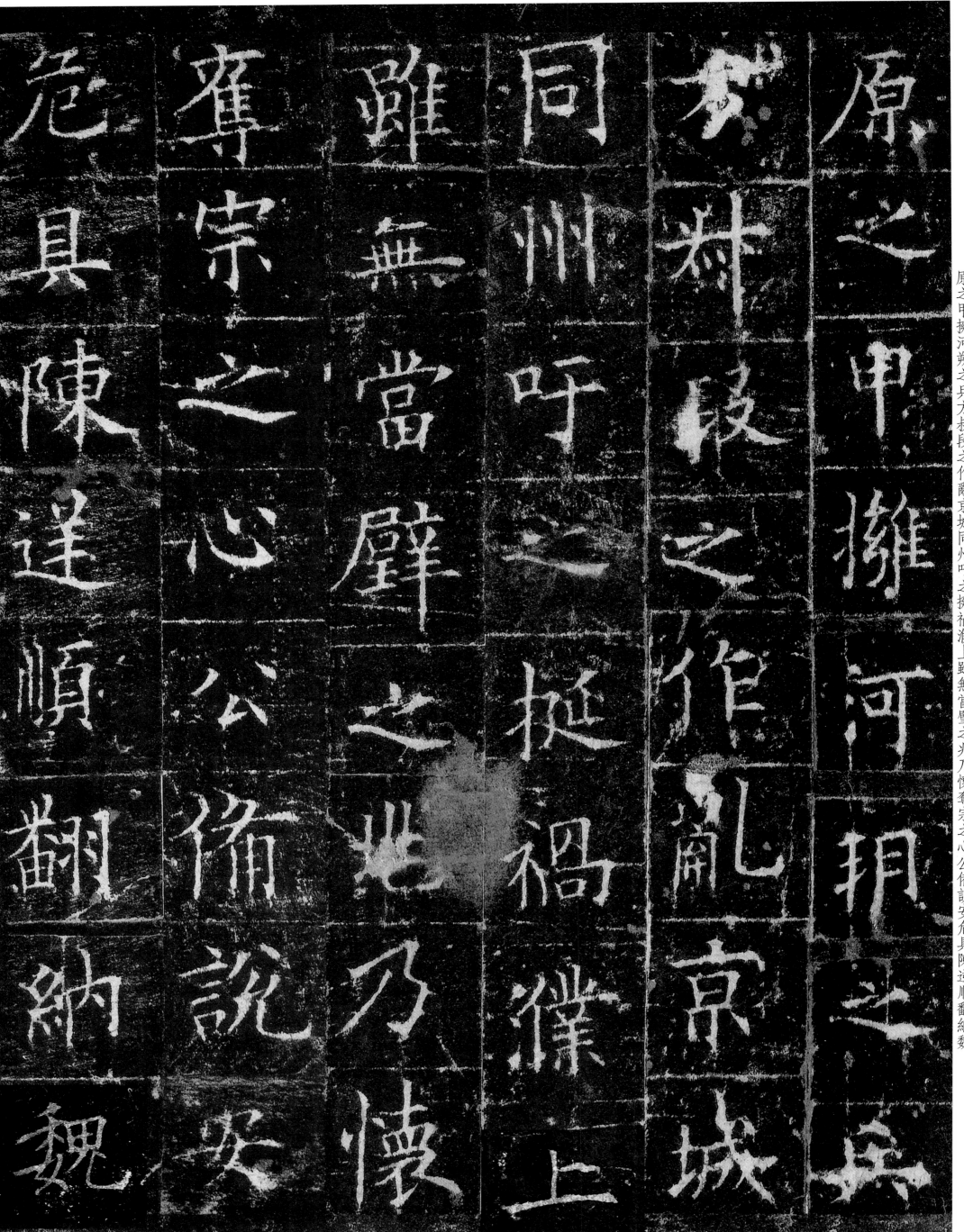

原之甲擁河朔之兵方叔段之作亂京城同州吁之挺禍濮上雖無當璧之兆乃懷奪宗之心公備說安危具陳逆順翻納魏

勃之策反被王悍之灾仁壽四年九月溘從運往春秋五十有一萬機起殲良之歎百辟興喪予之悲切孔氏之山頹痛楊君

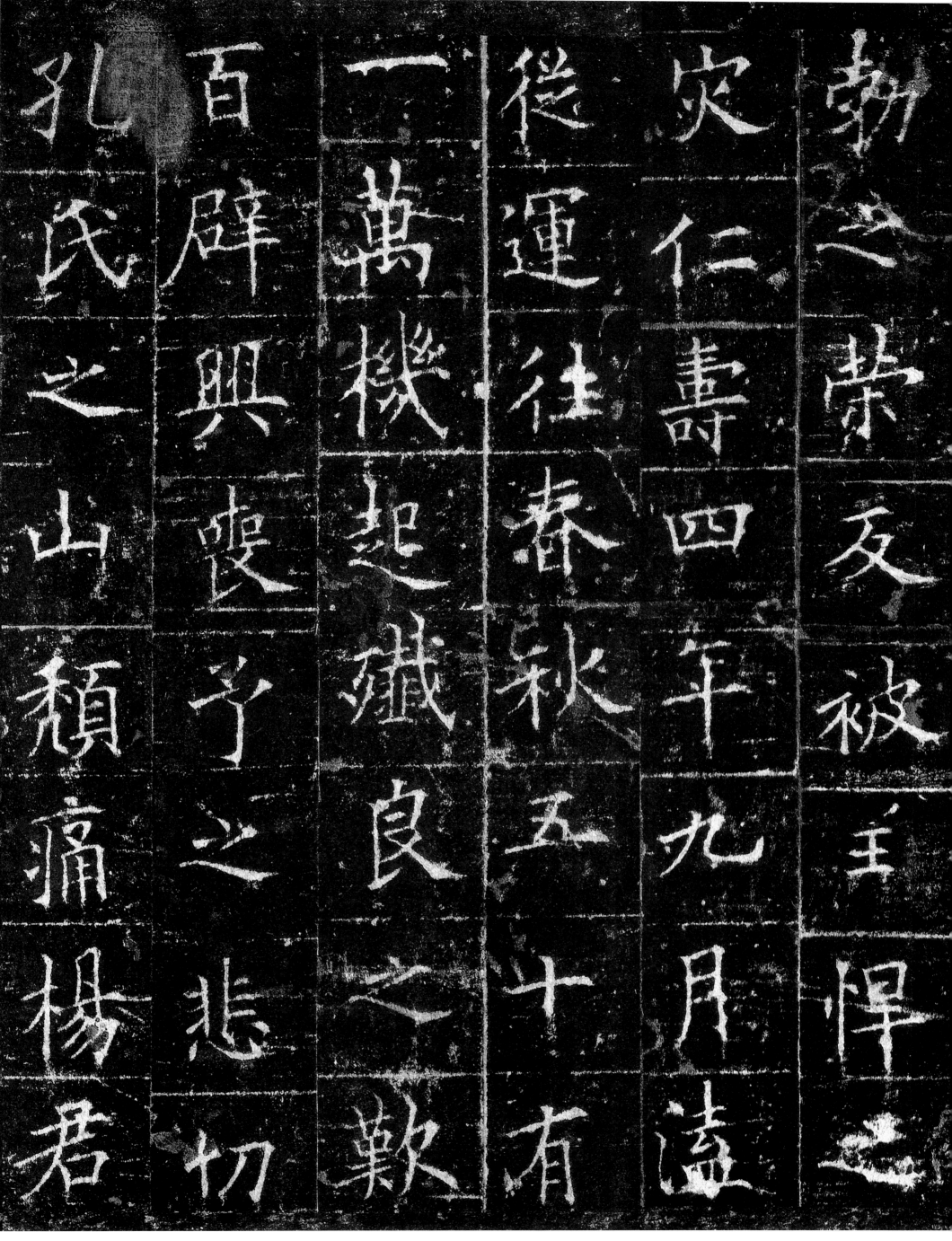

孔氏之山頹痛楊君

百辟興喪予之悲切

一萬機起殲良之歎

從運往春秋五十有

灾仁壽四年九月溘

勃之策反被王悍之

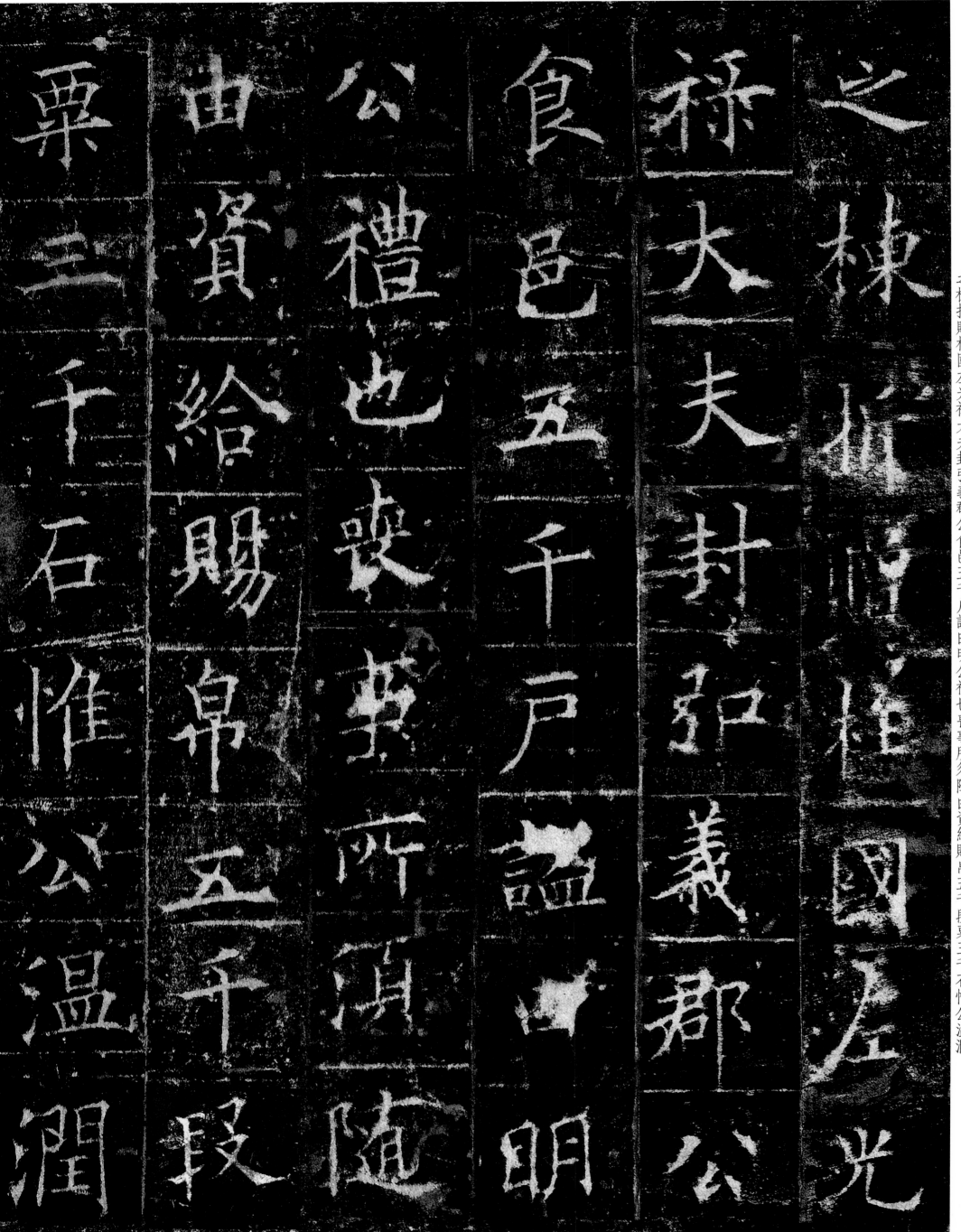

之棟折贈柱國左光祿大夫封弘義郡公食邑五千戸諡曰明公禮也喪事所須隨由資給賜帛五千段粟三千石惟公溫潤

成性凤表白虹之珧

黼黻爲文幼

采行已窮於六本

蘊德包於四科延閣

曲臺之奇書鴻都石

渠之秘説莫不尋其

於推起知已俟以彈
識待其舉火進賢方
其同於指困
楚金切玉加之以磨
箭達犀飾之以括
枝葉踐其隩隅犀越羽

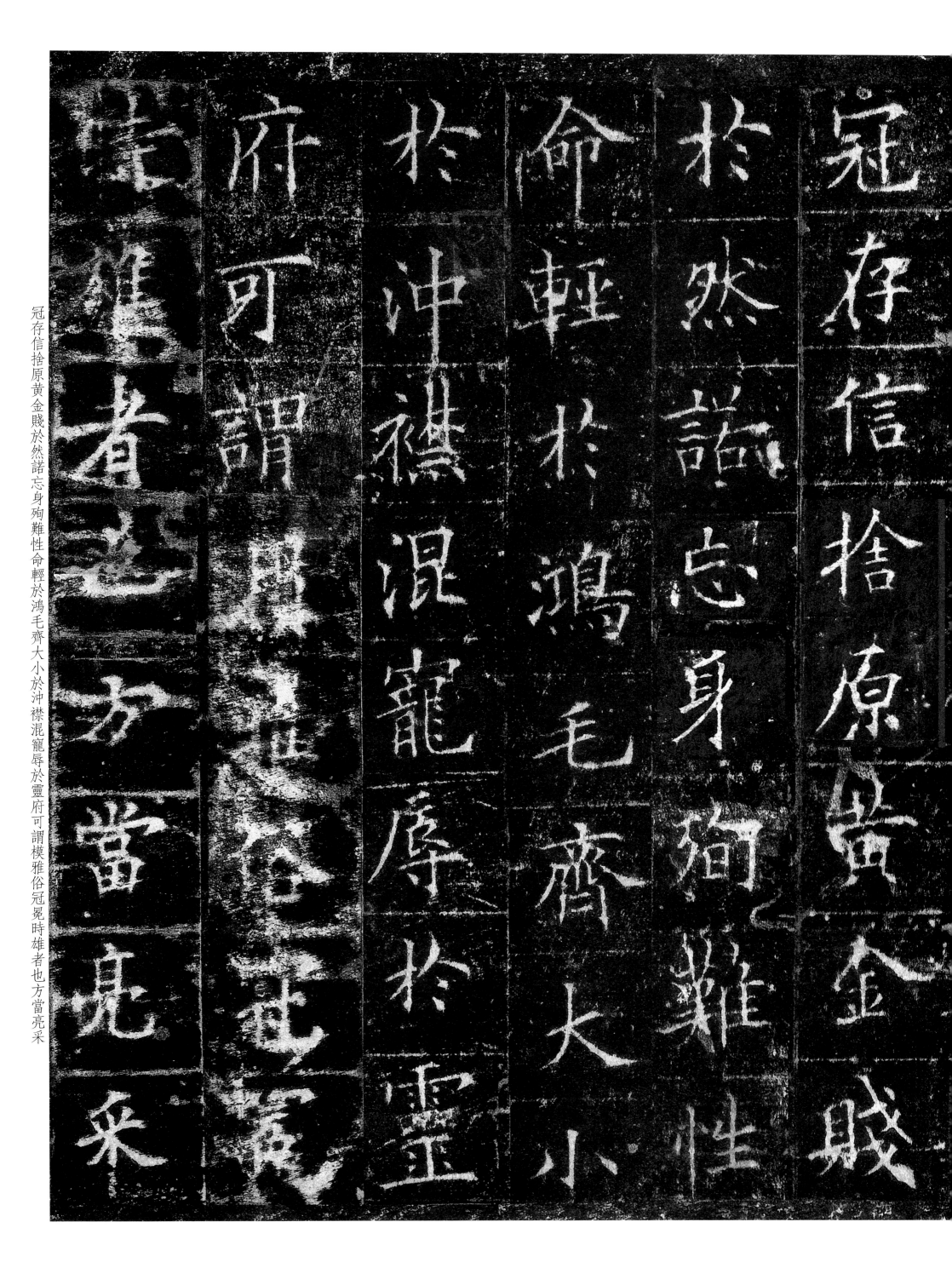

冠存信捨原黃金賤於然諾忘身殉難性命輕於鴻毛齊大小於沖襟混寵辱於靈府可謂模雅俗冠冕時雄者也方當亮采

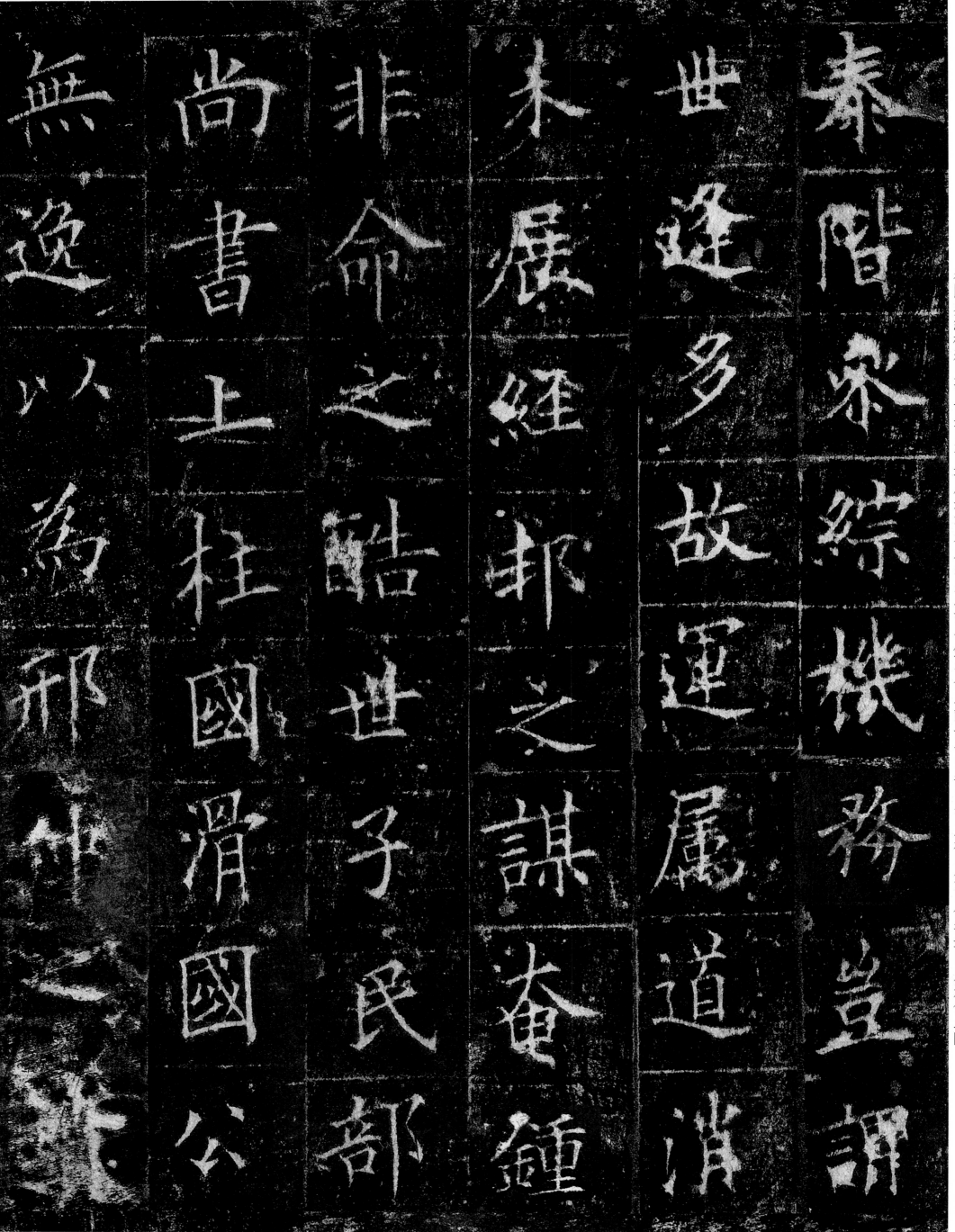

泰階參綜機務豈謂世逢多故運屬道消未展經邦之謀奄鍾非命之酷世子民部尚書上柱國滑國公無逸以爲邢仲之□

平陵之東□知子孟之墓乃雕戈勒石騰實飛聲樹之康衢永表芳烈庶葛亮之隴鍾生禁之以樵蘇賈逵之碑魏君歎之以

逵之碑魏君歎之以 鍾生禁之以樵蘇賈 表芳烈庶葛亮之隴 實飛聲樹之康衢永 之墓乃雕戈勒石騰 平陵之東□知子孟

不朽世□時翼主膺期□帝運策經綸執鈞匡濟門承積慶世挺偉人夜光愧寶朝采懃珰雲中比陸日下方茍抑揚元伏

青□曳□朱邸名馳碣石聲高建禮珥筆憲臺握蘭文陛分星裂土建侯開國輔藉正人相資懿德中臺轂務晉陽□□□

碣石聲高建禮珥

憲臺握蘭文陛分星

裂土建侯開國輔

正人相資懿德中臺

轂務晉陽府

生剪桐成師搆難太叔興戎建德効節夷吾盡忠命屯道著身歿名隆牛亭始卜馬獨初封翠碑刻鳳丹斾圖龍煙